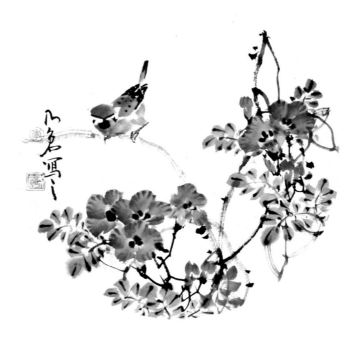

老仓

写意花鸟小品集

LAO CANG

XIE YI HUA NIAO XIAO PIN JI

海峡出版发行集团
THE STRAITS PUBLISHING & DISTRIBUTING GROUP | 福建美术出版社
FUJIAN FINE ARTS PUBLISHING HOUSE

图书在版编目（CIP）数据

老仓写意花鸟小品集 / 季乃仓著 . -- 福州 ：福建
美术出版社，2019.4（2021.1 重印）
ISBN 978-7-5393-3926-9

Ⅰ．①老… Ⅱ．①季… Ⅲ．①写意画－花鸟画－作品
集－中国－现代 Ⅳ．① J222.7

中国版本图书馆 CIP 数据核字（2019）第 052275 号

出 版 人：郭　武
责任编辑：沈华琼　郑　婧
出版发行：福建美术出版社
社　　　址：福州市东水路 76 号 16 层
邮　　　编：350001
网　　　址：http://www.fjmscbs.cn
服务热线：0591-87660915（发行部）　87533718（总编办）
经　　　销：福建新华发行（集团）有限责任公司
印　　　刷：福州印团网电子商务有限公司
开　　　本：787 毫米 ×1092 毫米　1/12
印　　　张：5
版　　　次：2019 年 4 月第 1 版
印　　　次：2021 年 1 月第 2 次印刷
书　　　号：ISBN 978-7-5393-3926-9
定　　　价：48.00 元

三清图　68cm×68cm

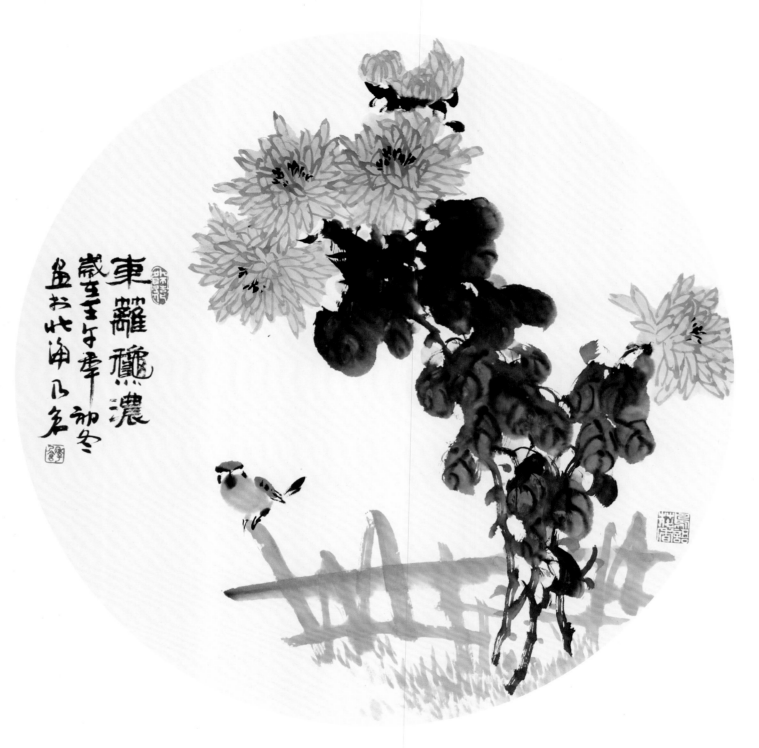

东篱秋浓　　65cm×65cm

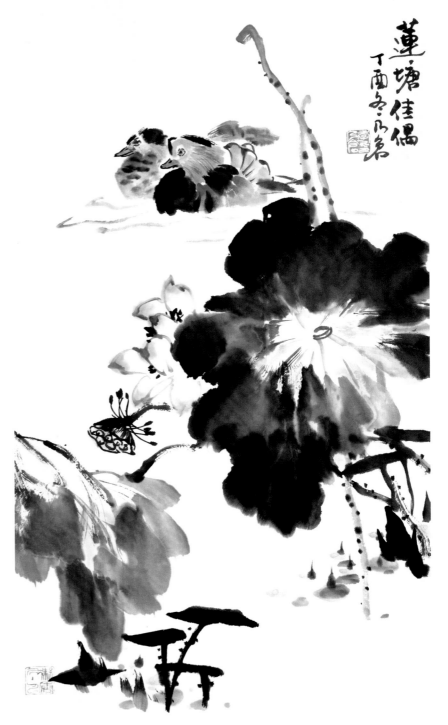

莲塘佳偶　　53cm×97cm

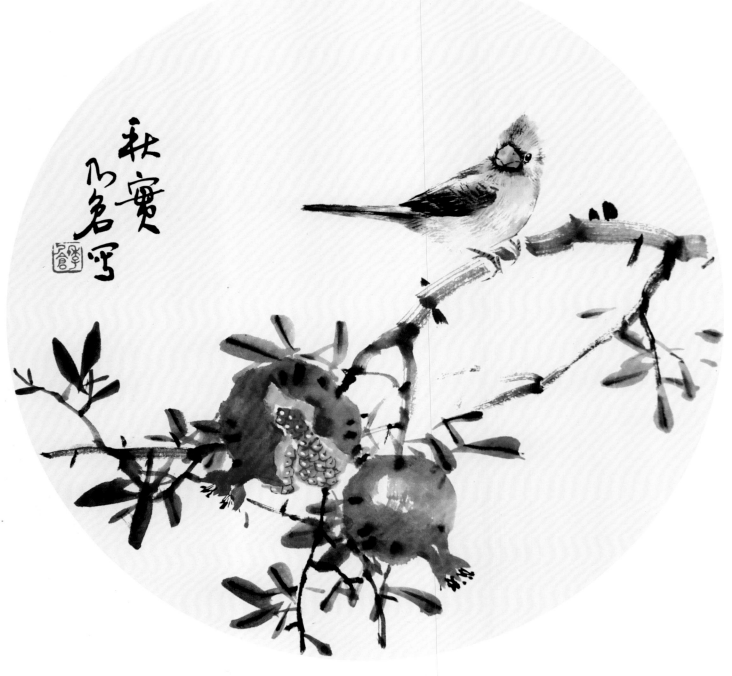

秋　实　42cm×42cm

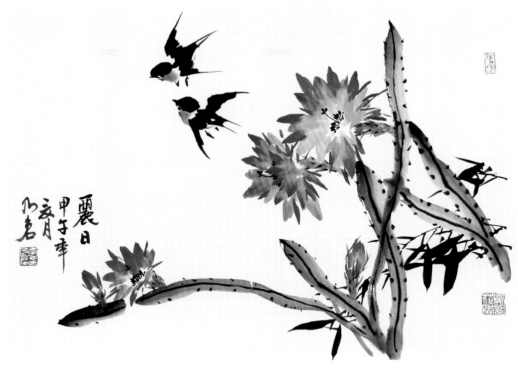

丽　日　50cm×35cm

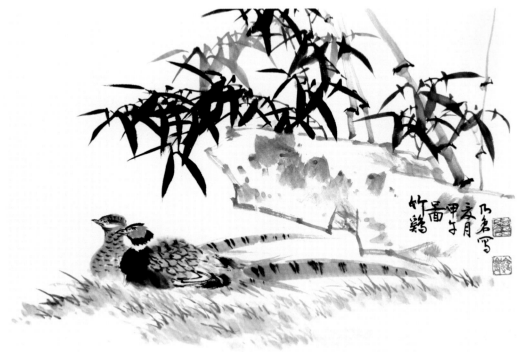

竹鸡图　50cm×35cm

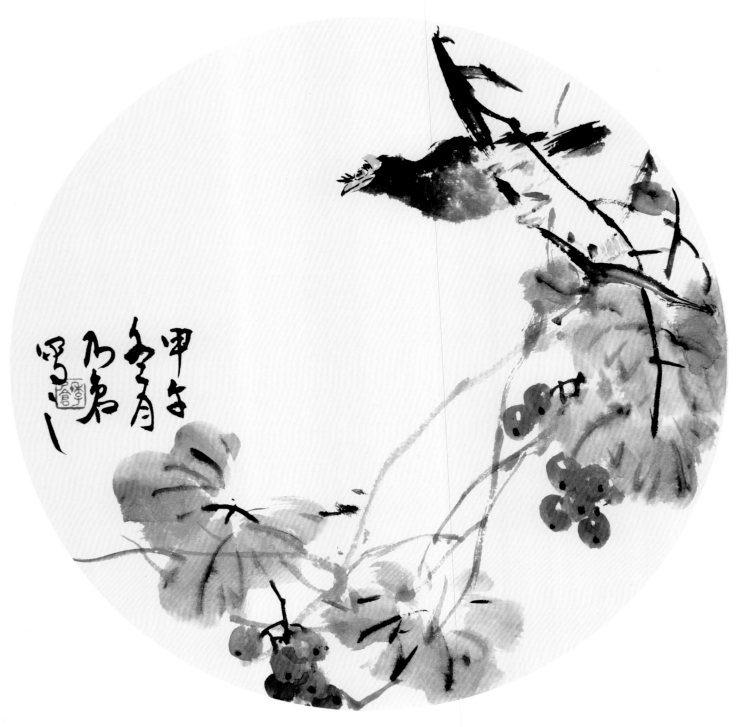

秋　趣　42cm×42cm

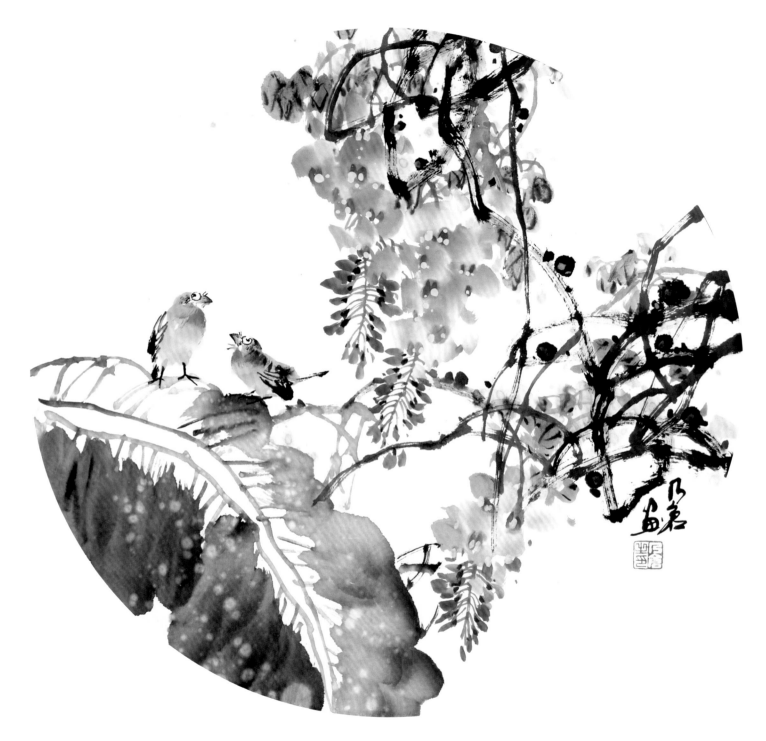

初　夏　65cm×65cm

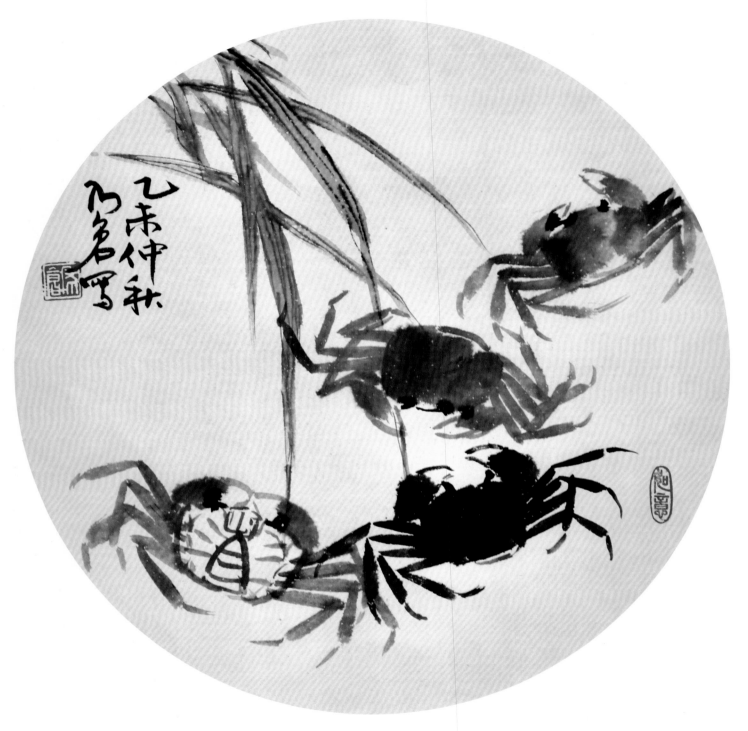

蟹肥时节　42cm×42cm

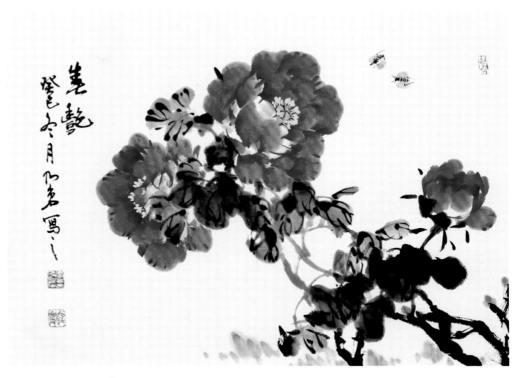

春 艳　50cm×35cm

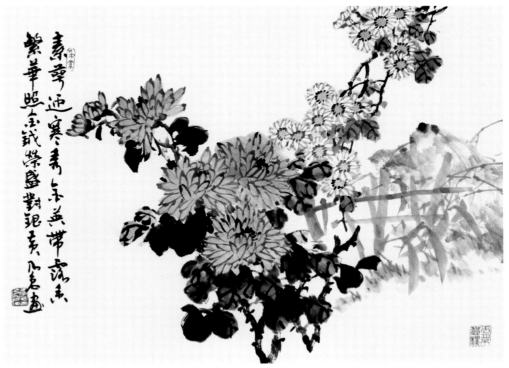

秋 浓　50cm×35cm

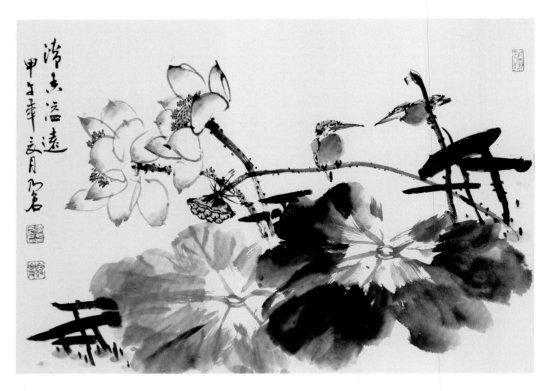

清香溢远　50cm×35cm

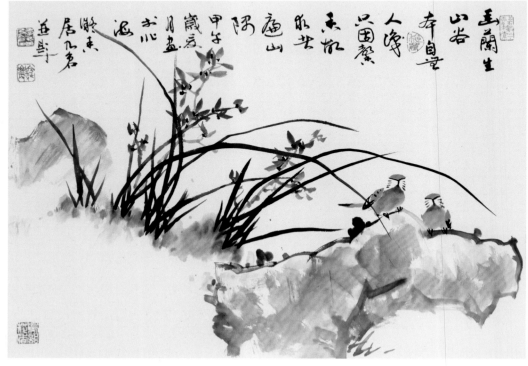

幽兰生山谷　50cm×35cm

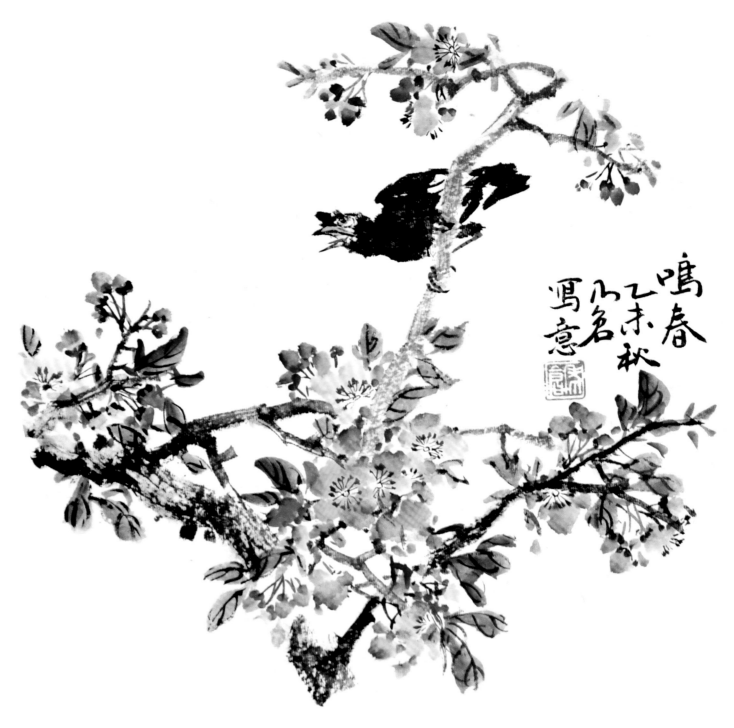

鸣　春　42cm×42cm

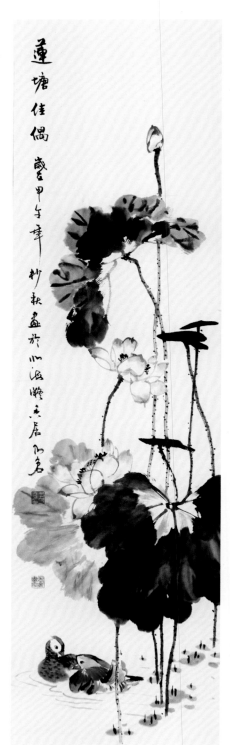

莲塘佳偶

48cm×178cm

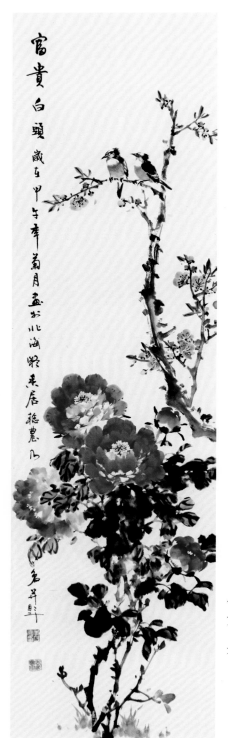

富贵白头

48cm×178cm

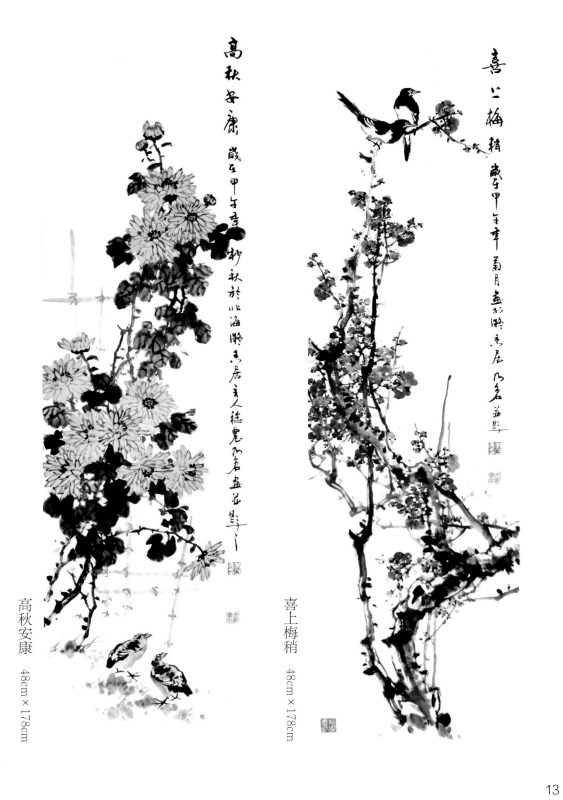

高秋安康　48cm×178cm

喜上梅稍　48cm×178cm

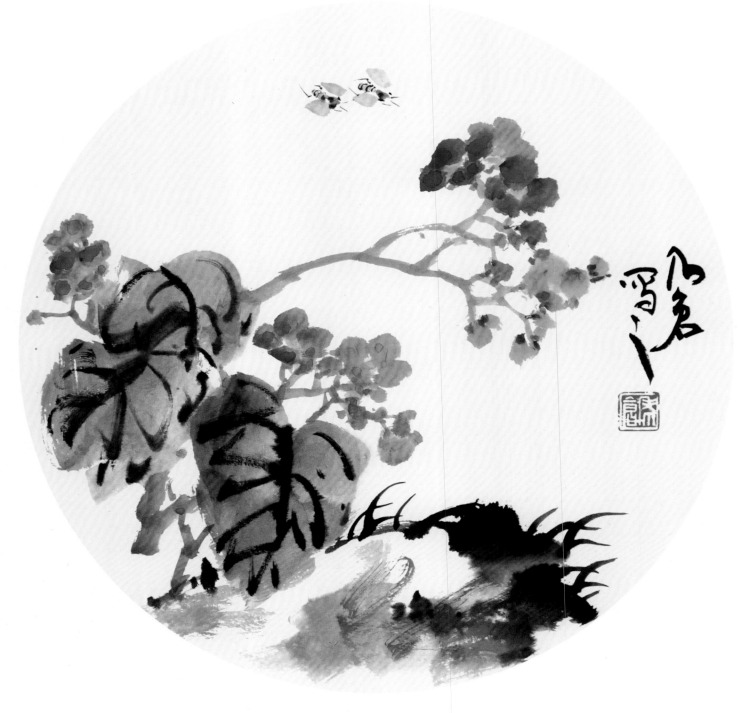

秋　馨　42cm×42cm

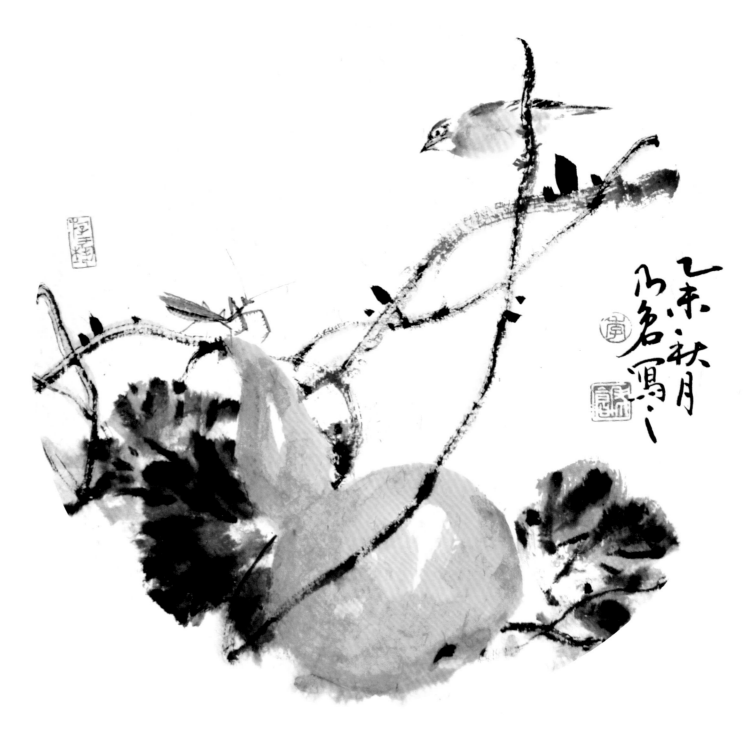

秋　趣　42cm×42cm

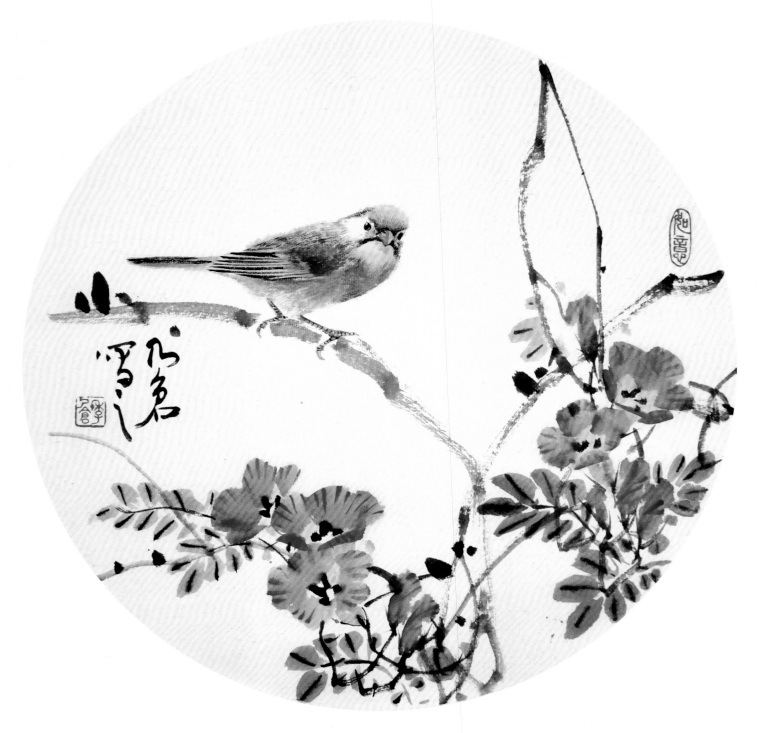

佳　趣　42cm×42cm

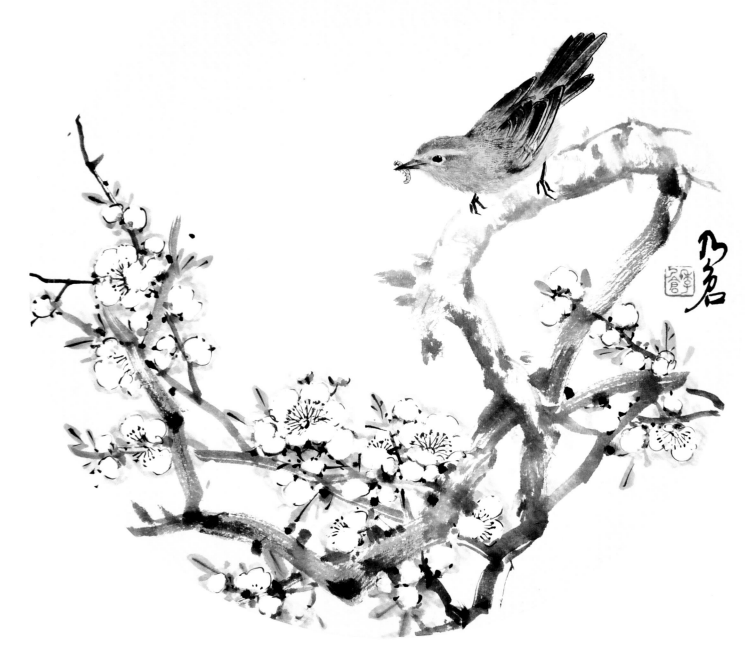

梨花开时　42cm×42cm

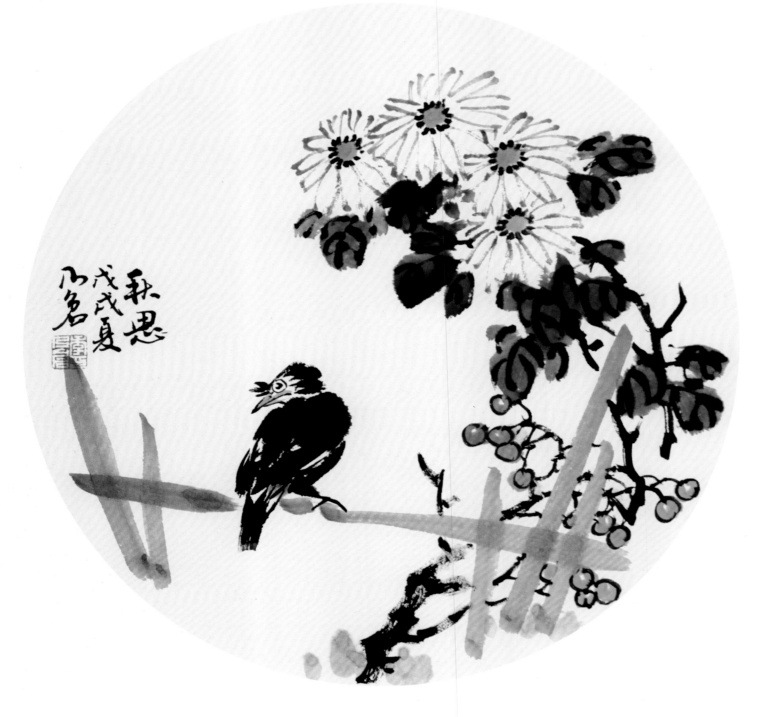

秋　思　42cm×42cm

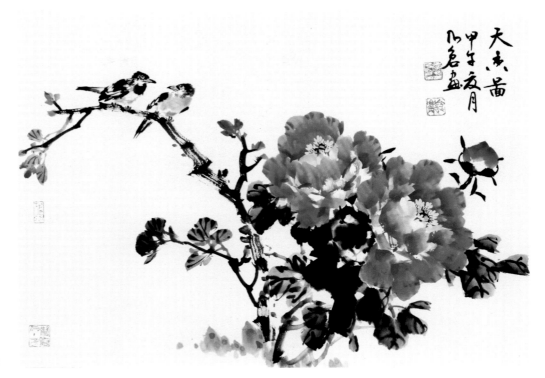

天香图　　50cm×35cm

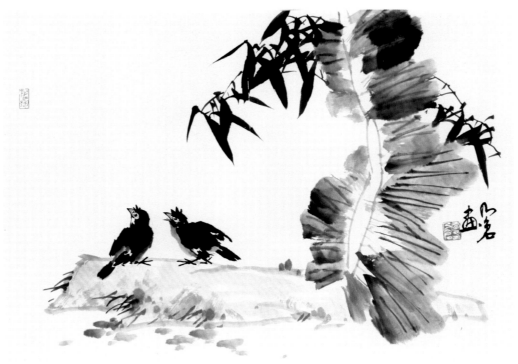

清　趣　　50cm×35cm

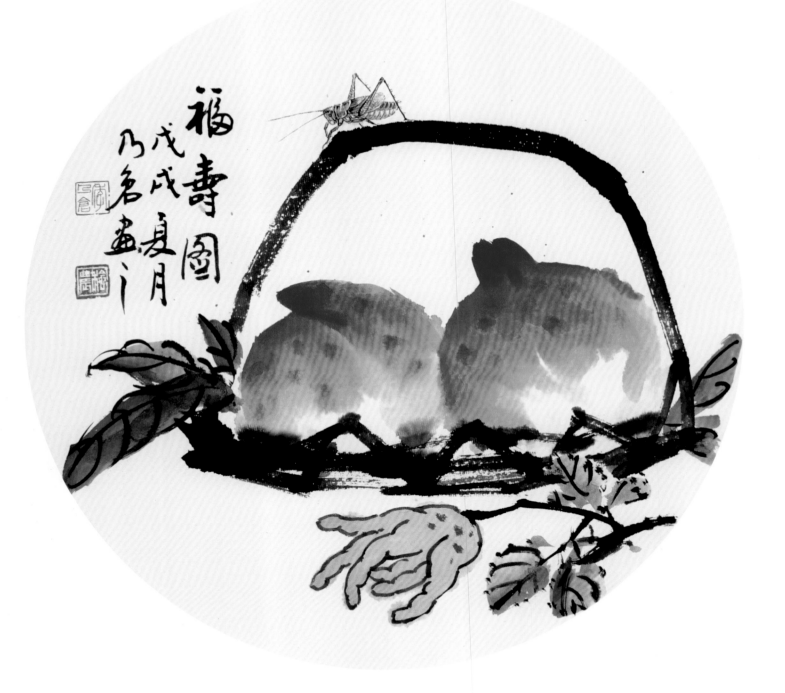

福寿图　42cm×42cm

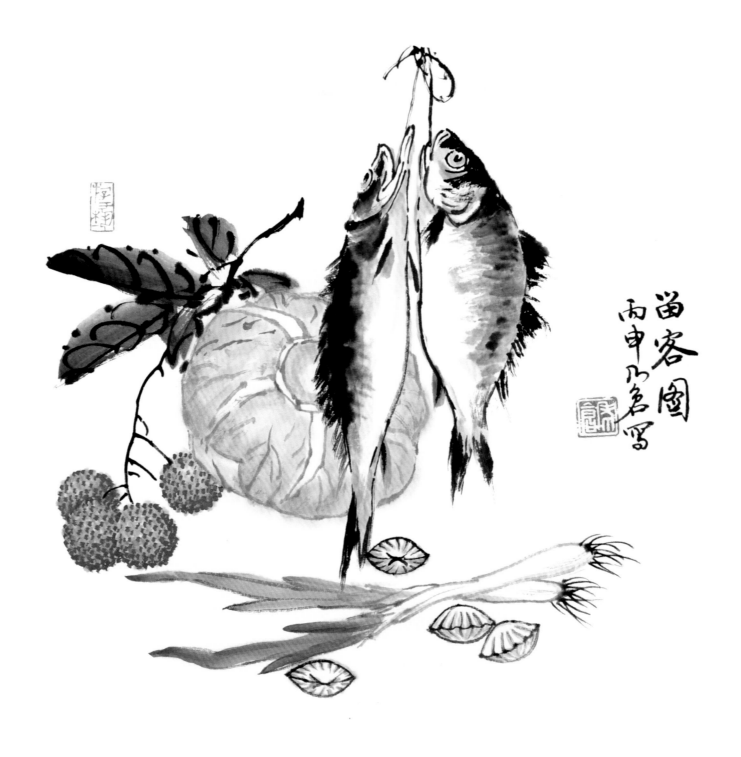

留客图　42cm×42cm

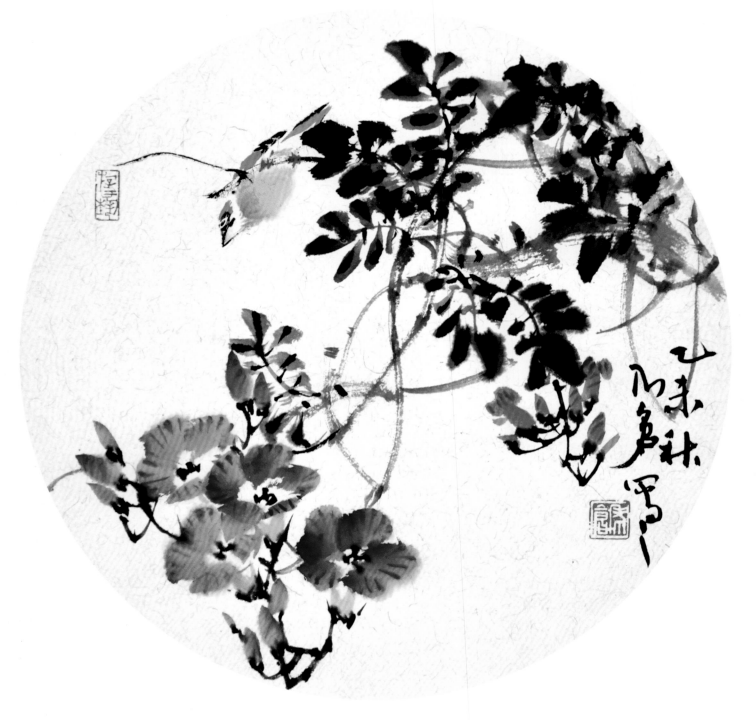

蔓转凌云　42cm×42cm

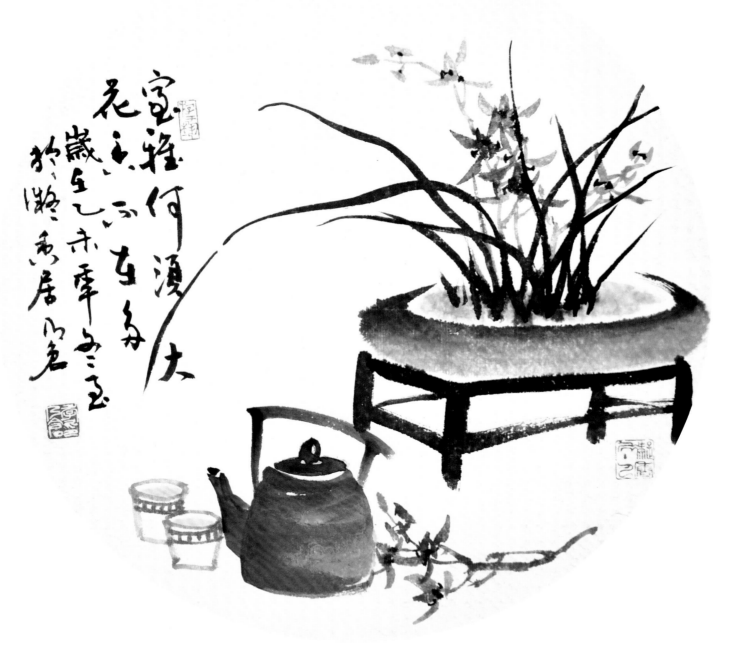

室雅兰香　42cm×42cm

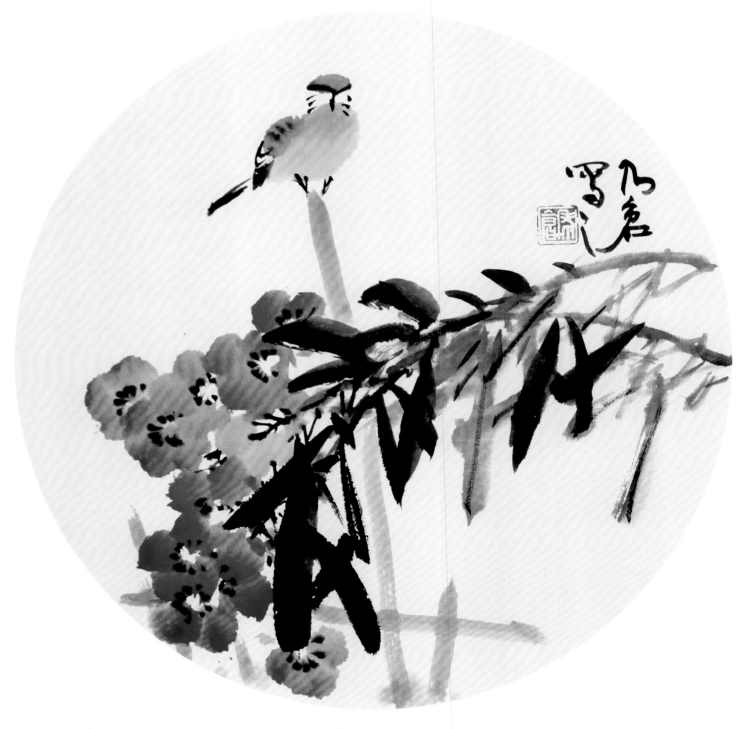

眺 望　42cm×42cm

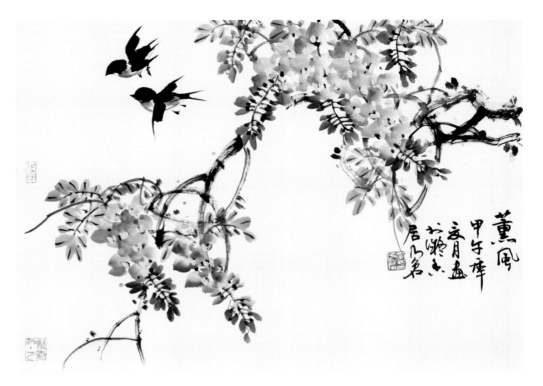

薫　风　50cm×35cm

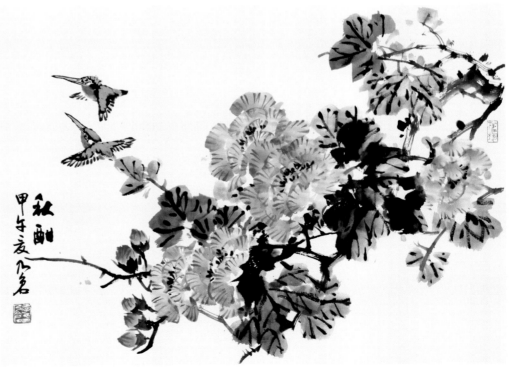

秋　酣　50cm×35cm

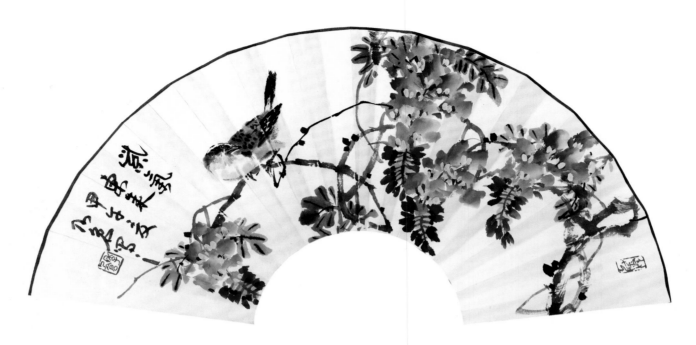

紫气东来　59cm×32cm

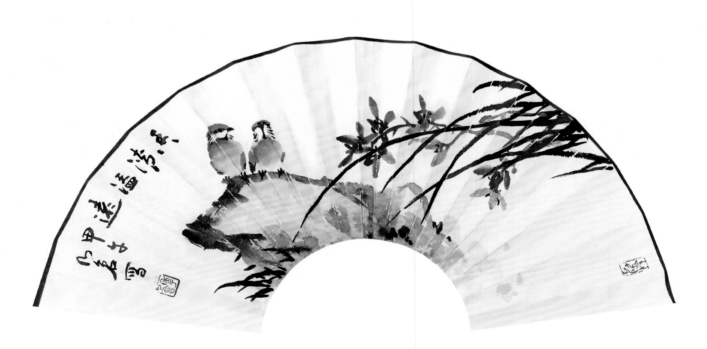

香清溢远　59cm×32cm

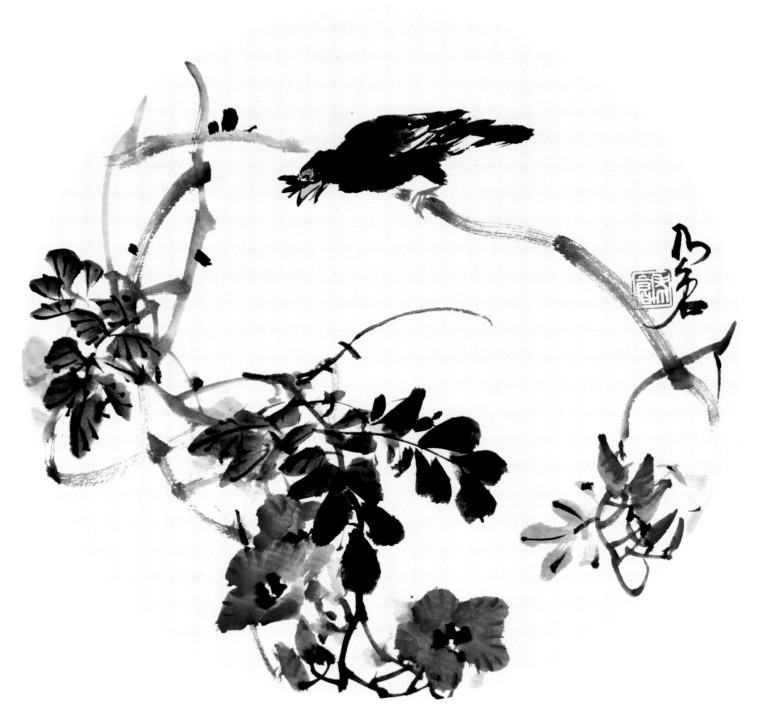

凌 云　42cm×42cm

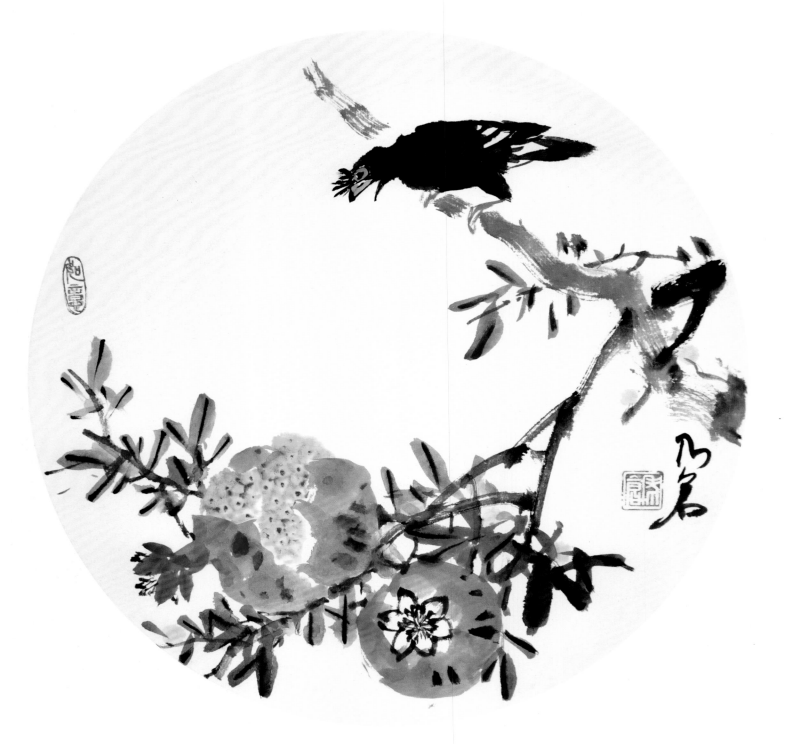

秋 实　42cm×42cm

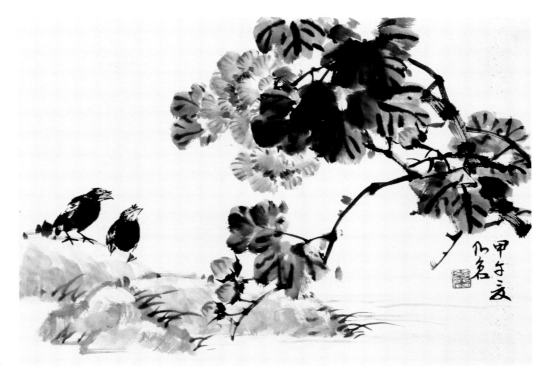

秋　思　　50cm×35cm

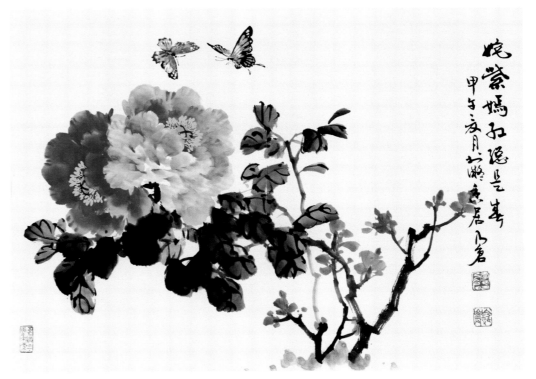

姹紫嫣红总是春　　50cm×35cm

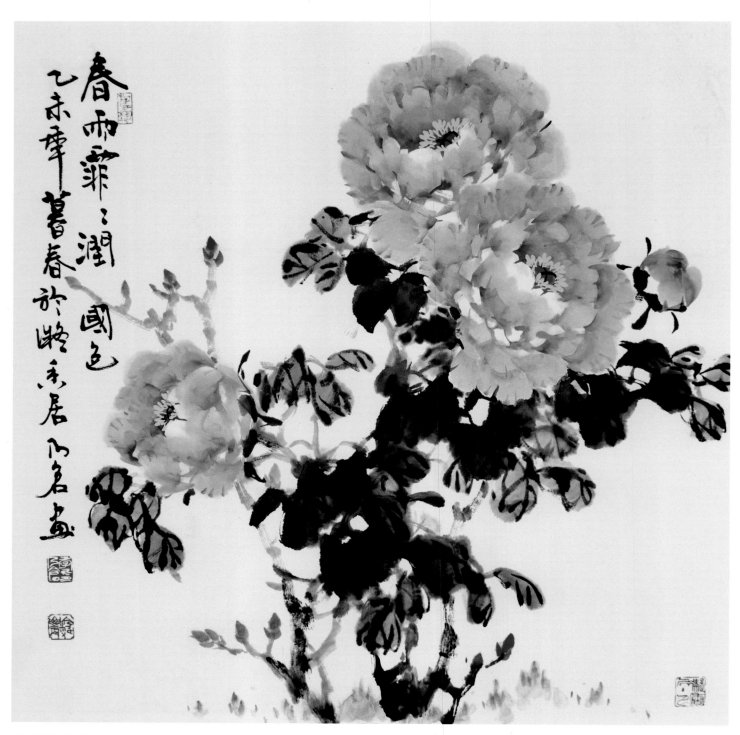

春雨霏霏润国色　68cm×68cm

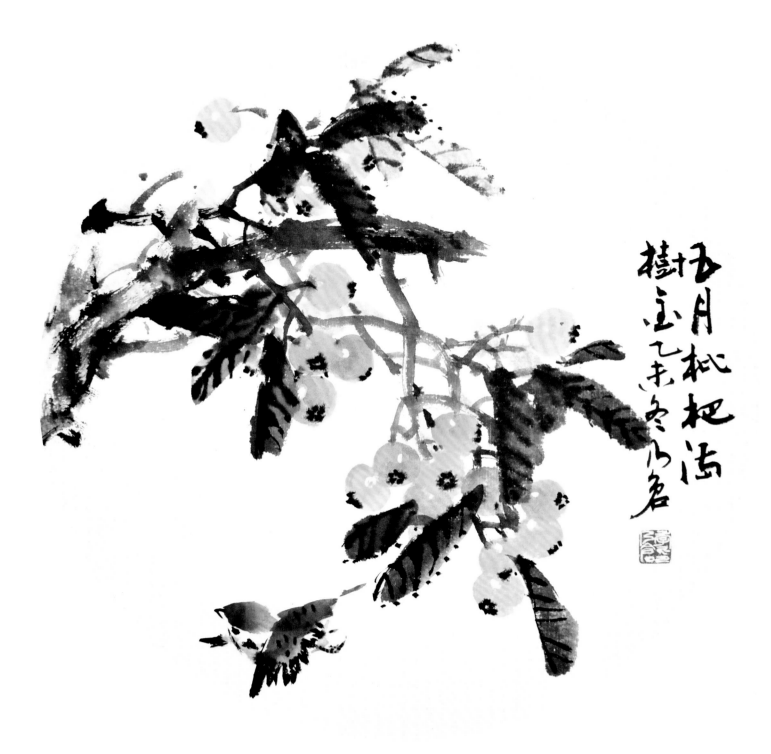

五月枇杷满树金　42cm×42cm

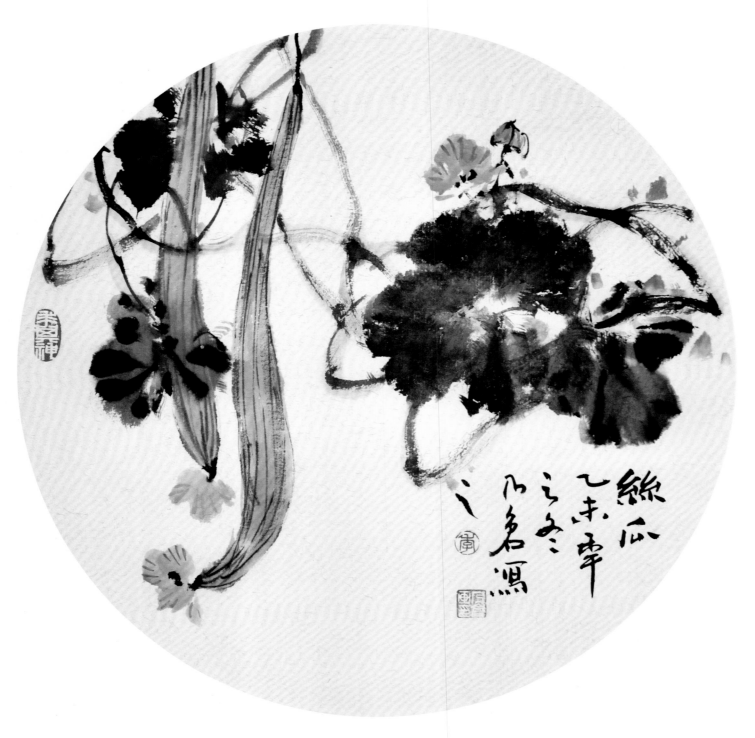

瓜　香　42cm×42cm

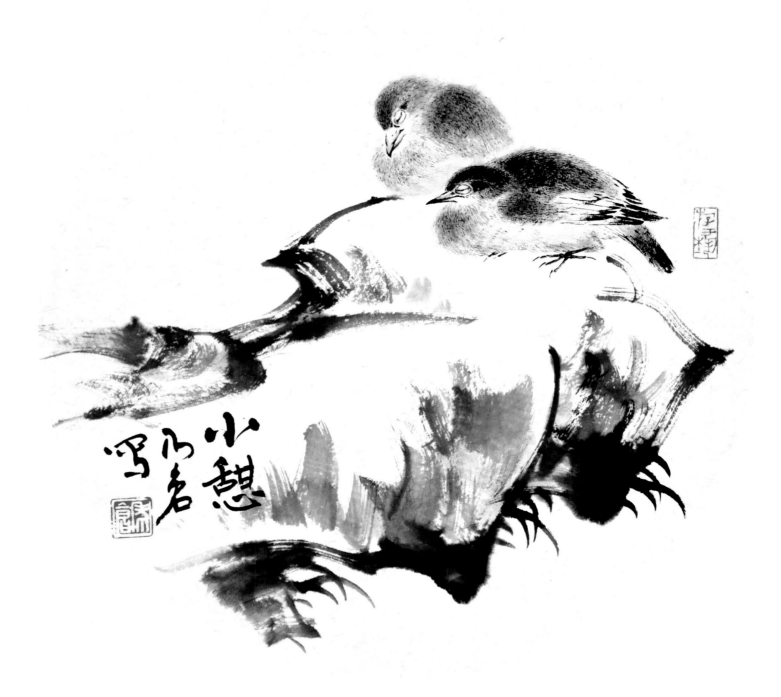

小　憩　42cm×42cm

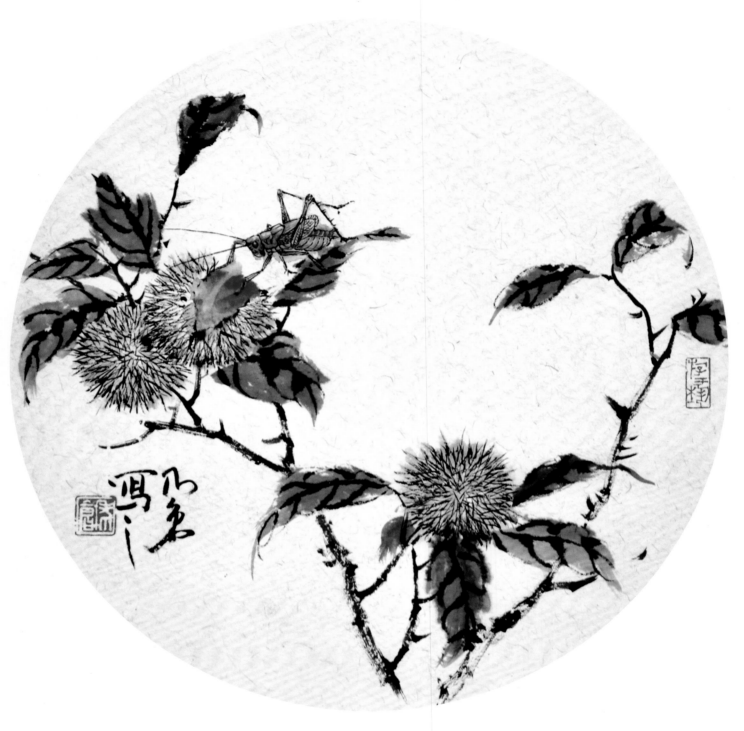

秋　趣　42cm×42cm

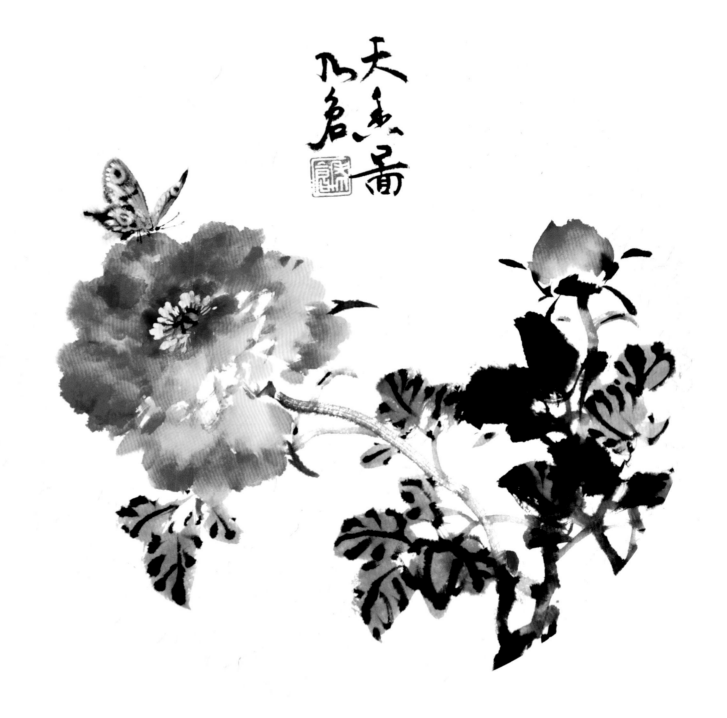

天香图　42cm×42cm

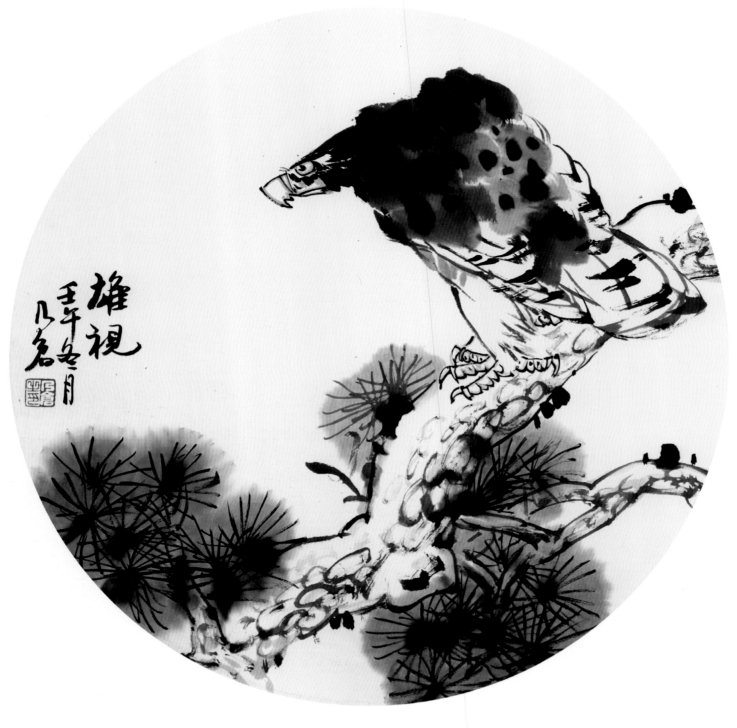

雄视　65cm×65cm

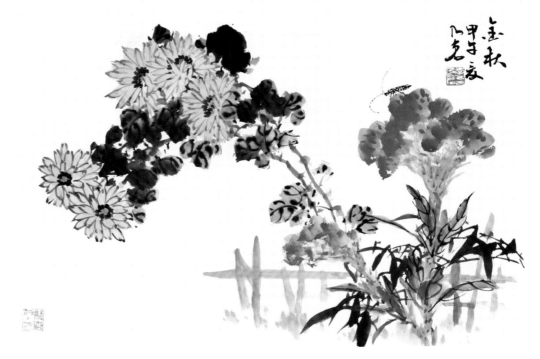

金　秋　　50cm×35cm

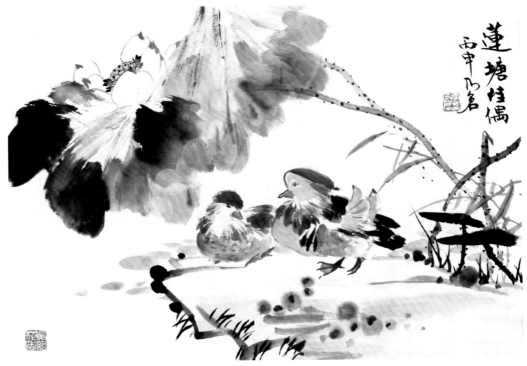

莲塘佳偶　　50cm×35cm

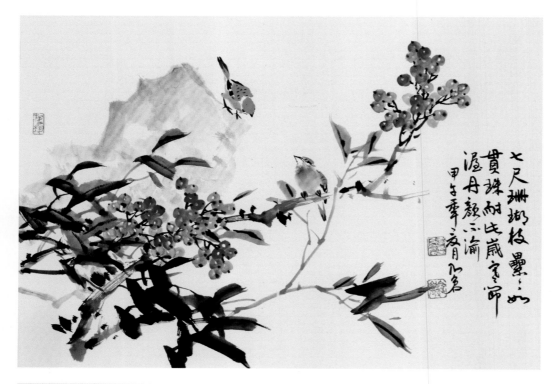

珊瑚珠　50cm×35cm

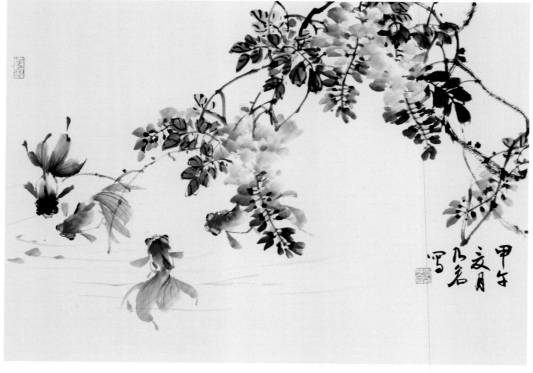

畅　游　50cm×35cm

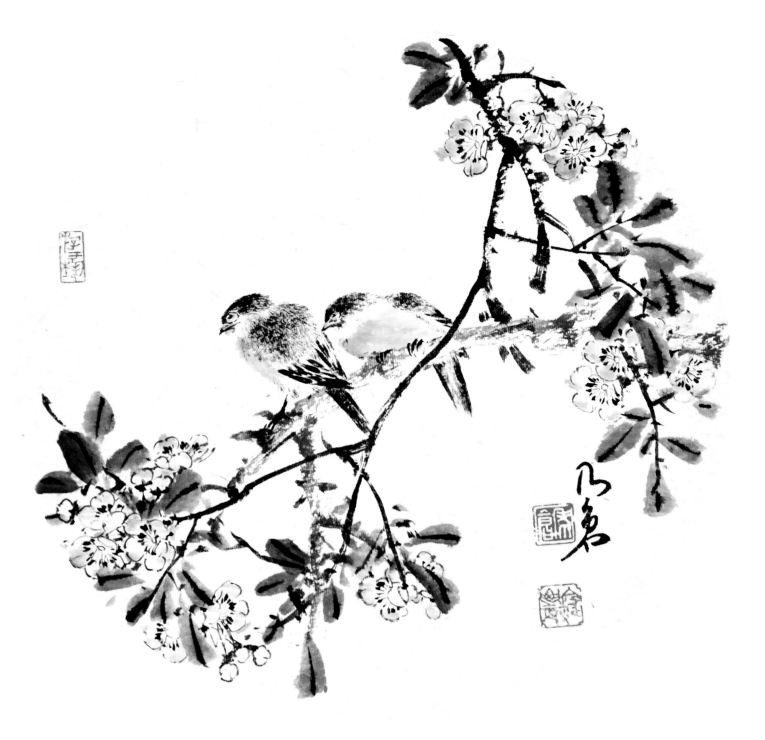

栖　息　42cm×42cm

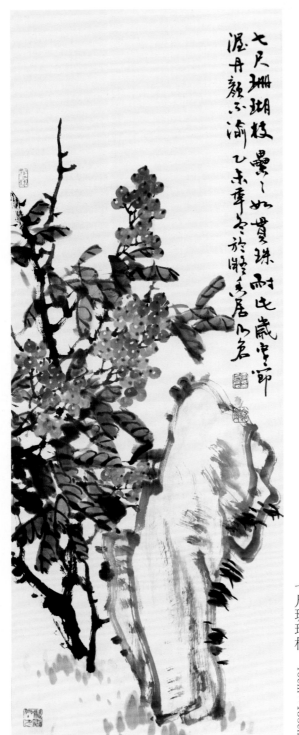

七尺珊瑚枝　40cm×136cm

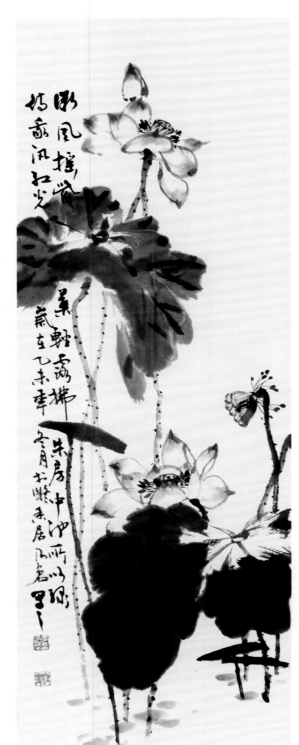

微风摇紫叶　40cm×136cm

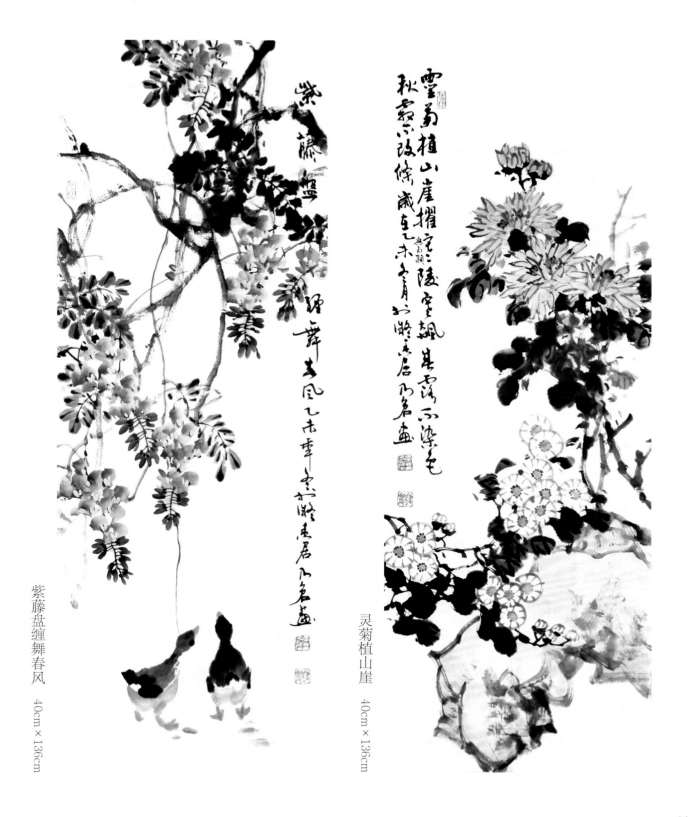

紫藤盘缠舞春风　　40cm×136cm

灵菊植山崖　　40cm×136cm

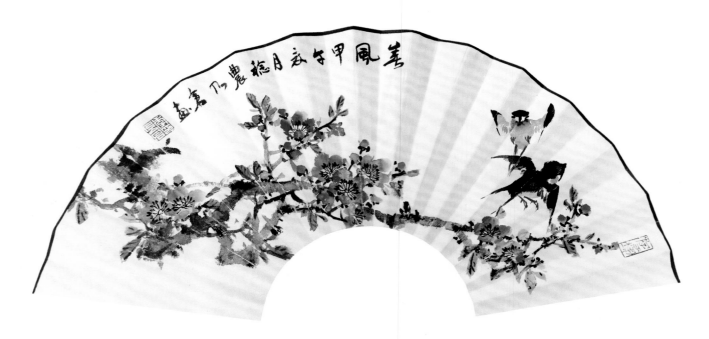

春　风　59cm×32cm

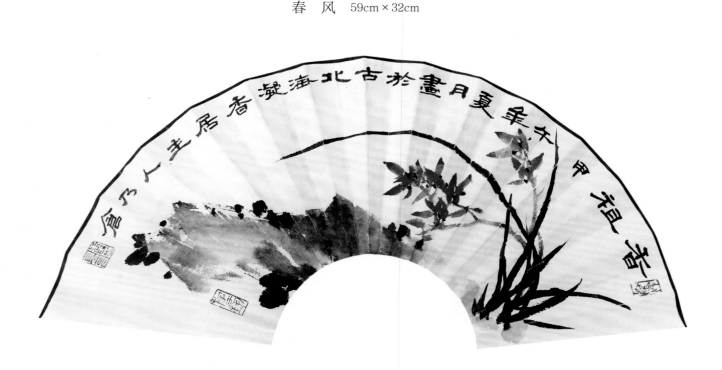

香　祖　59cm×32cm

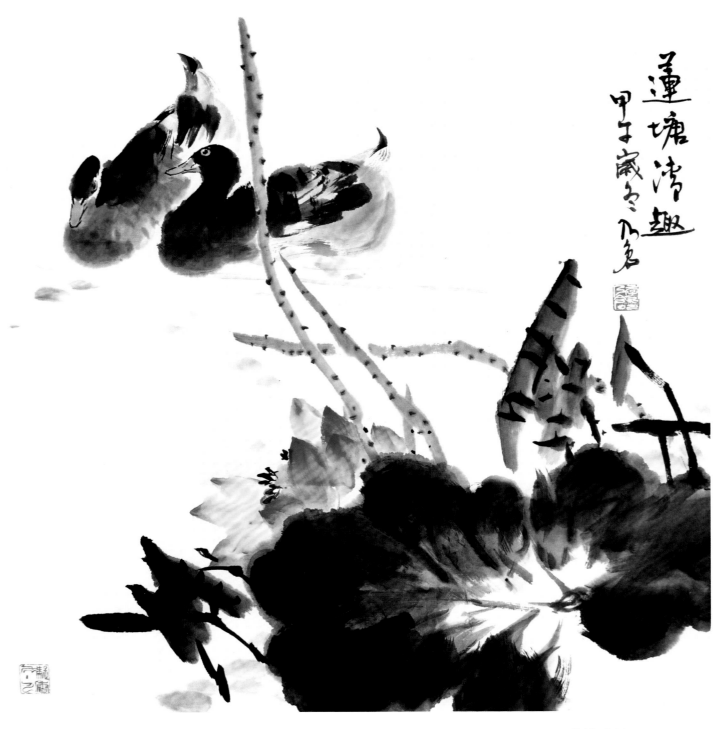

莲塘清趣　68cm×68cm

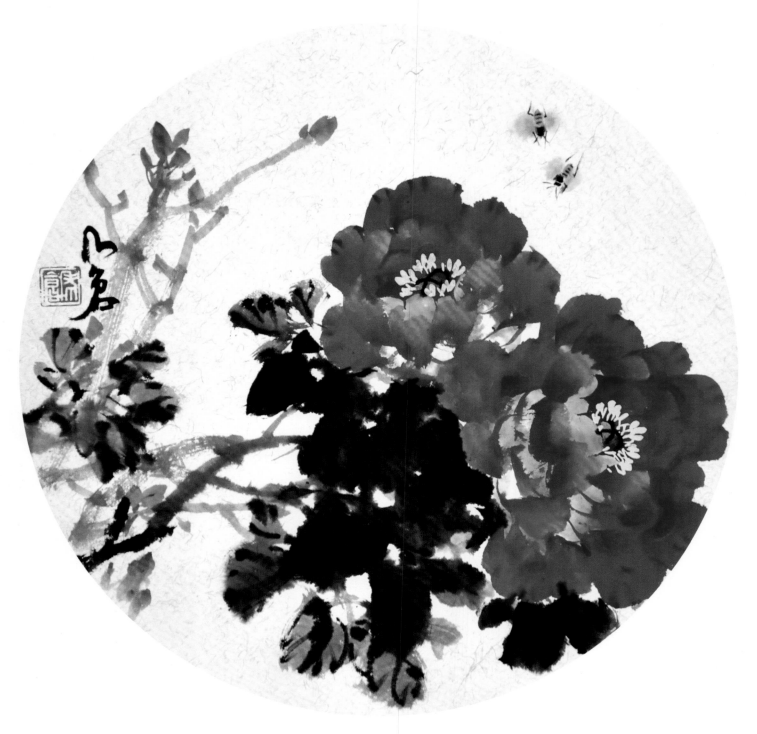

凝　香　42cm×42cm

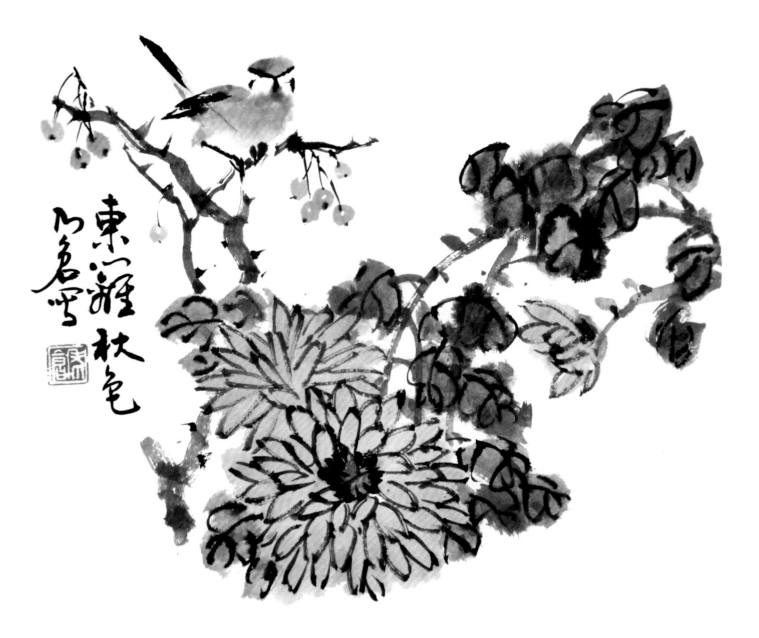

东篱秋色　42cm×42cm

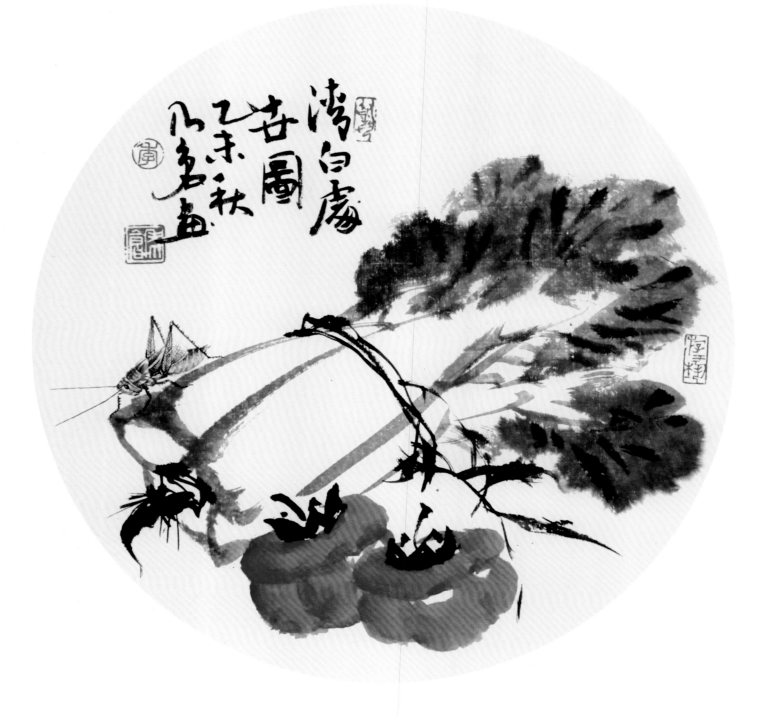

清白处世图　42cm×42cm

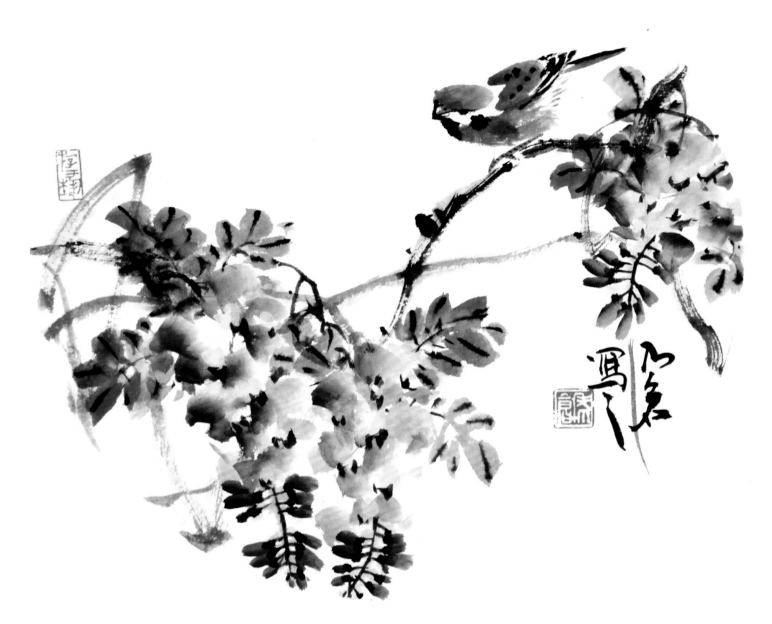

紫气东来　42cm×42cm

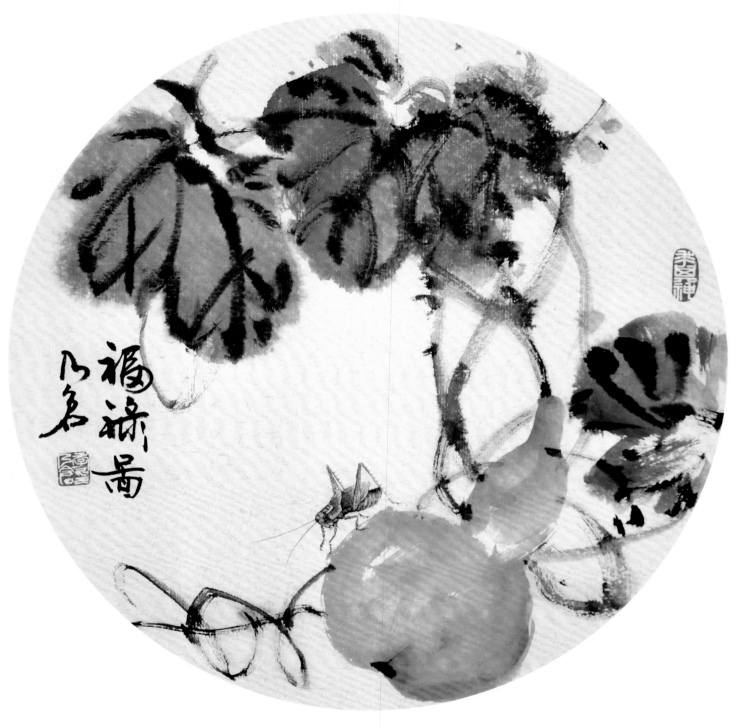

福禄图　42cm×42cm

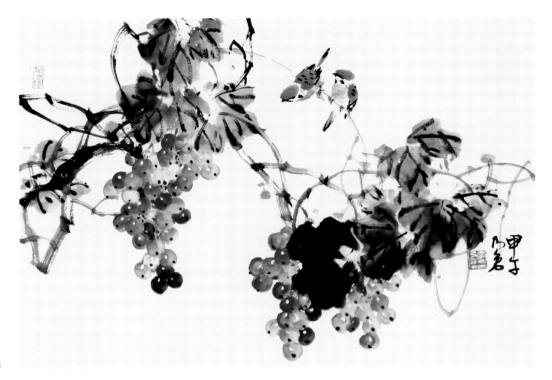

硕　果　50cm×35cm

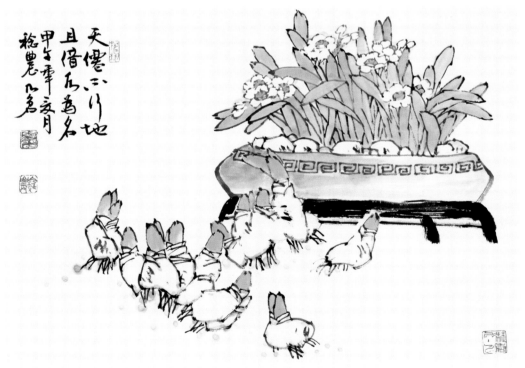

天仙不行地　50cm×35cm

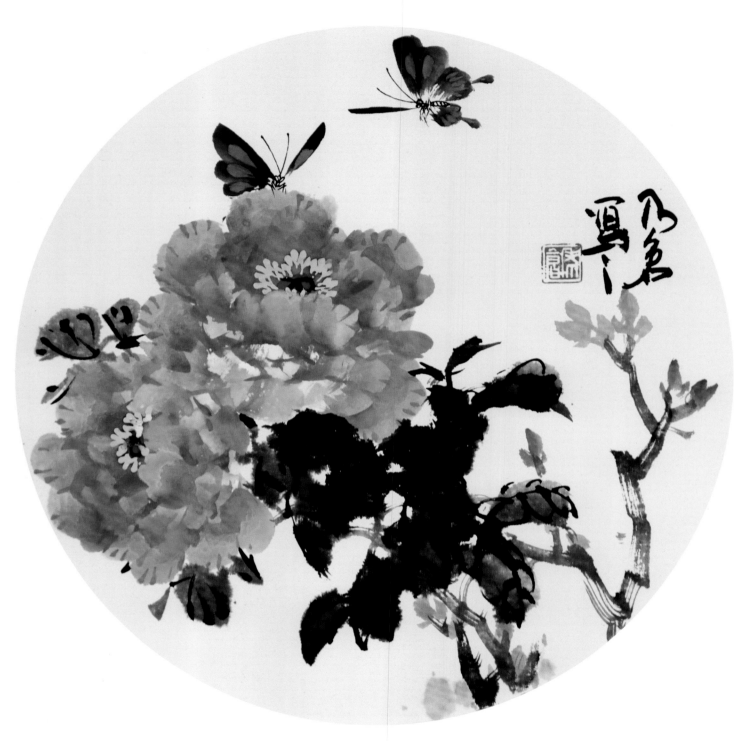

春 酣　42cm×42cm

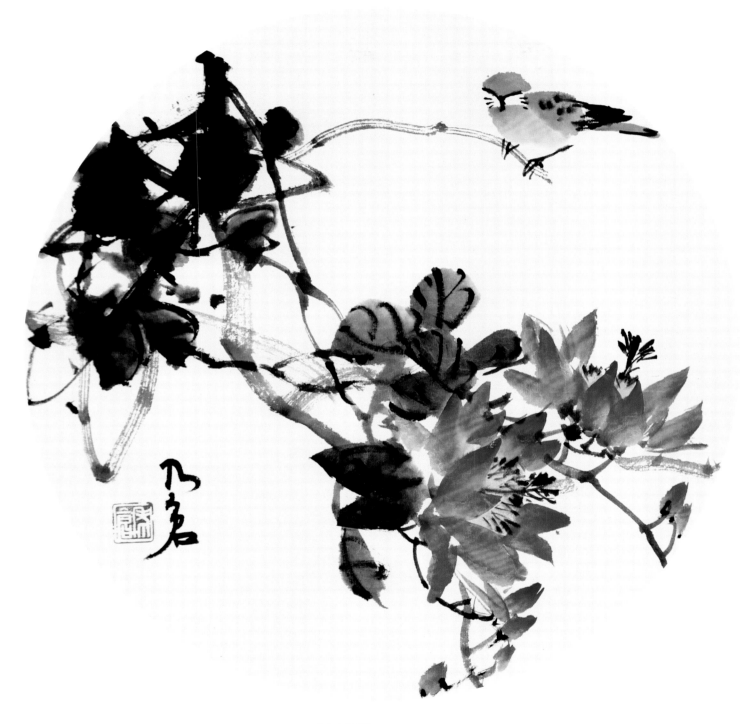

南国花影　42cm×42cm

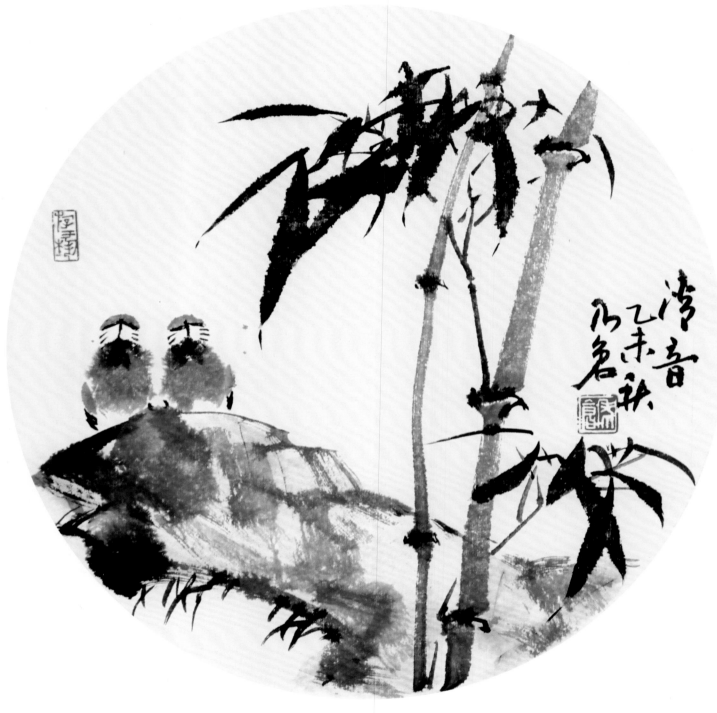

清　音　42cm×42cm

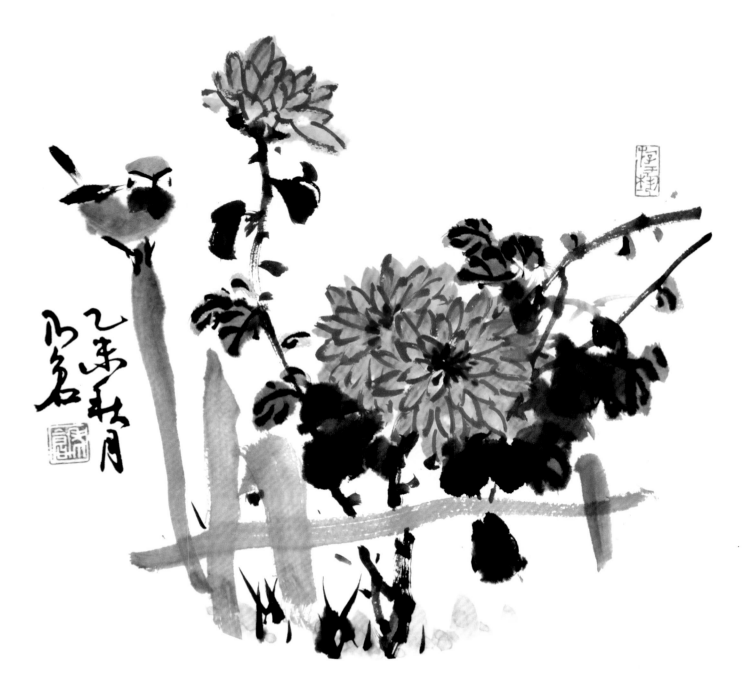

秋 浓 42cm×42cm

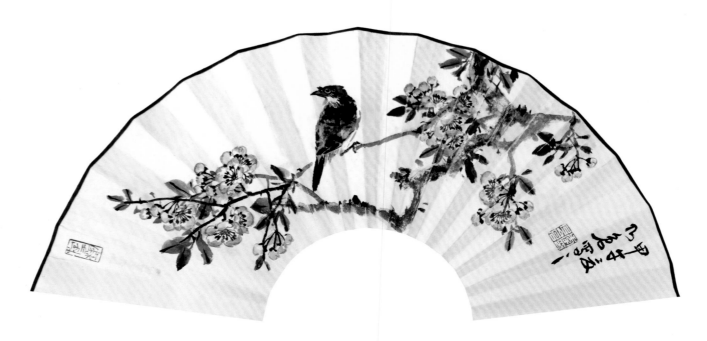

独占先春　59cm×32cm

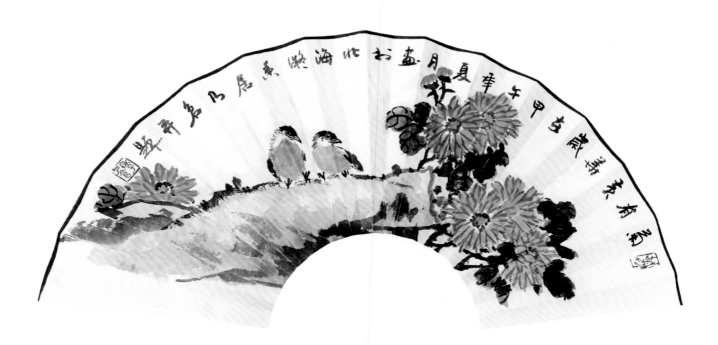

菊有黄华　59cm×32cm

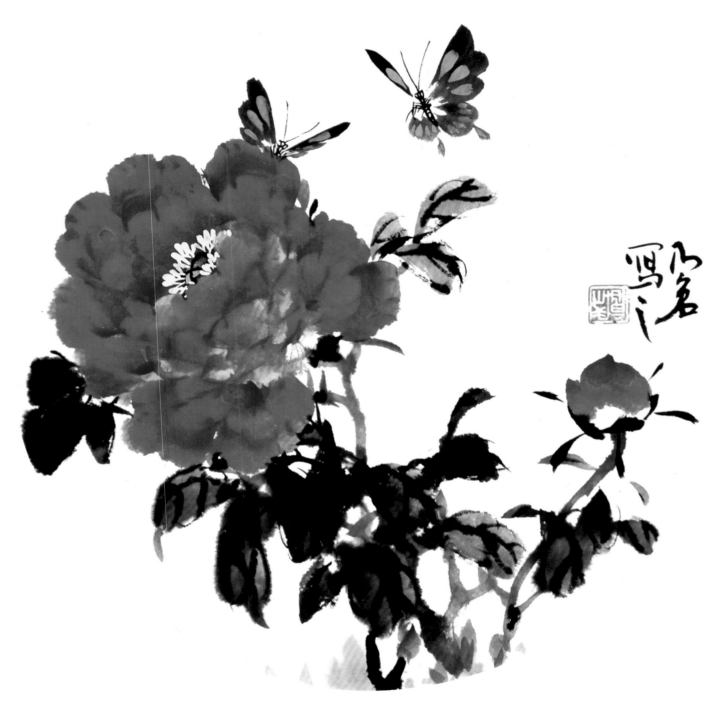

国色天香 42cm×42cm

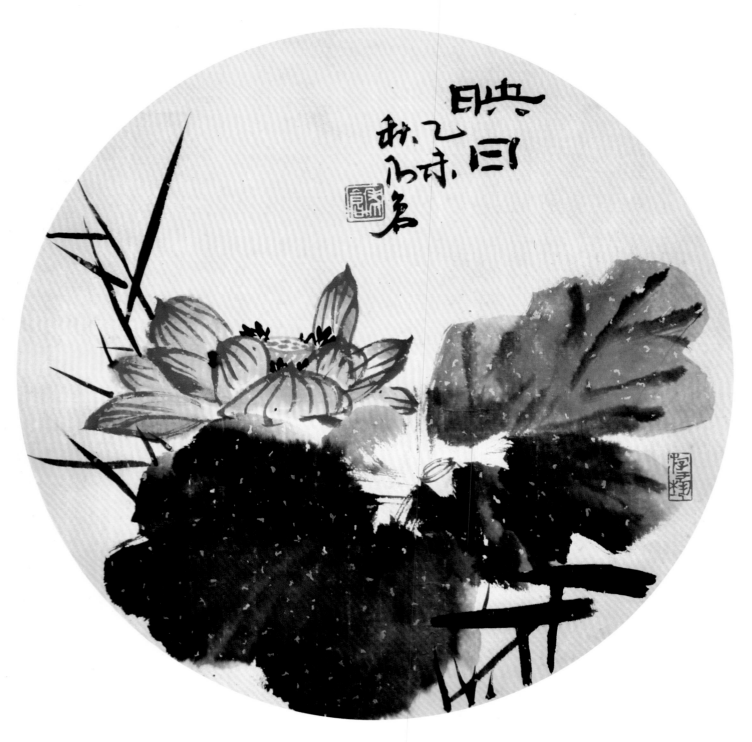

映 日　42cm×42cm

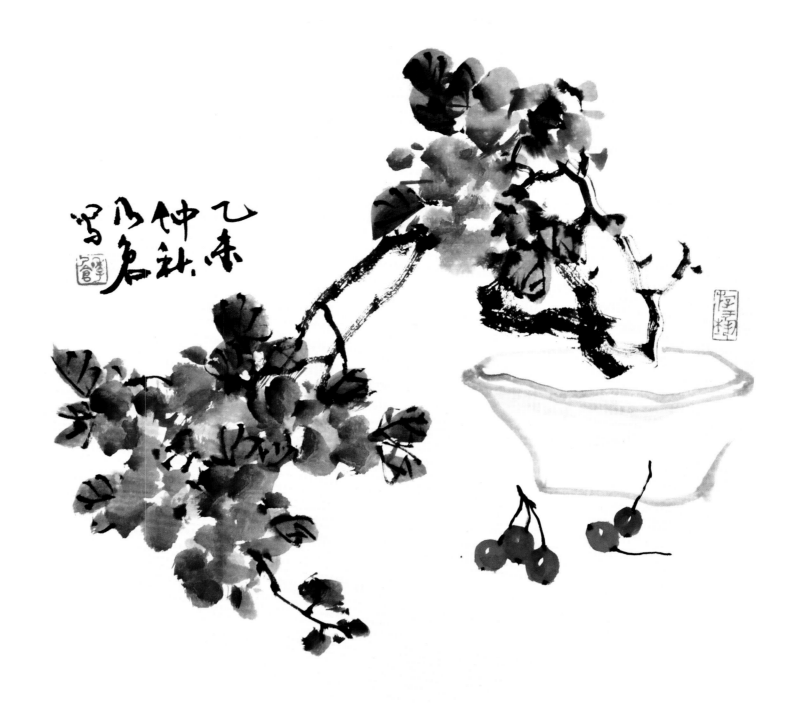

春意浓 42cm×42cm

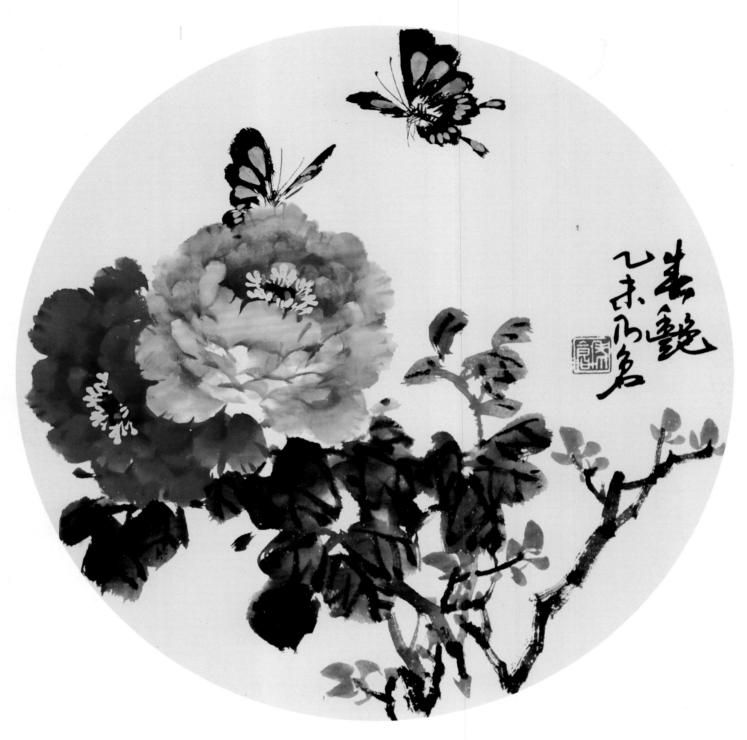

春 艳　42cm×42cm